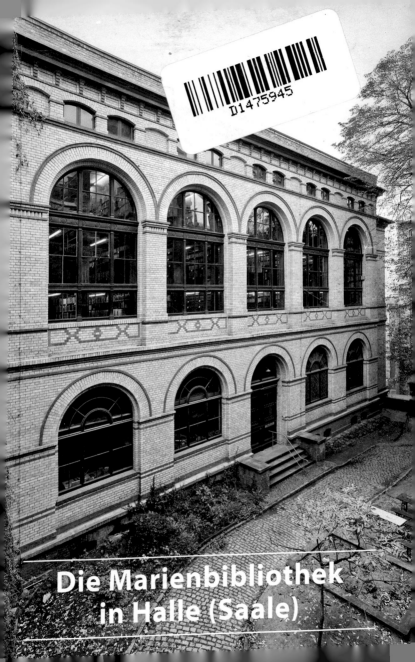

Die Marienbibliothek in Halle (Saale)

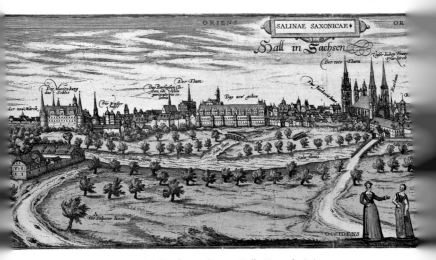

▲ *Stadtansicht von Halle (Ausschnitt),*
Kupferstich von Johannes Mellinger, um 1580

Die Marienbibliothek in Halle (Saale)

Karsten Eisenmenger

Die Gründung

Die Gründung der Marienbibliothek fällt in das Zeitalter der Reformation, die Zeit des großen geistigen Umbruchs im 16. Jahrhundert. Der Erzbischof von Magdeburg und Kurfürst von Mainz, Kardinal Albrecht von Brandenburg (1513–1545), hatte 1541 seine Residenzstadt Halle verlassen und damit den Kampf gegen die Einführung der Reformation im Erzbistum Magdeburg aufgegeben. Der Weg war frei, auch in Halle dem neuen protestantischen Glauben zum Durchbruch zu verhelfen. Der aus Guben stammende und seit 1547 an der Marktkirche Unser Lieben Frauen wirkende Oberpfarrer und Superintendent **Sebastian Boetius** (1515–1573) griff die Empfehlung Martin Luthers aus dessen Schrift »*An die Radherrn aller stedte deutschen lands, das sie*

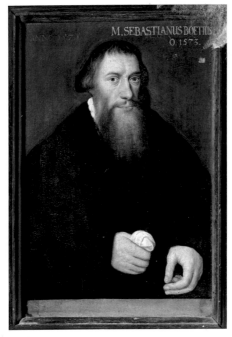

▲ *Sebastian Boetius, Öl auf Holz, 16. Jh.*

Christliche schulen auffrichten und halten sollen« auf, in der der Refor-
mator 1524 angeregt hatte, *»das man fleys und koste nicht spare, gutte
librareyen odder bücher heuser, sonderlich ynn grossen stadten, die
solichs wol vermügen, zuverschaffen.«* Seine Versuche, vom Rat der
Stadt und der Bürgerschaft finanzielle Unterstützung zu erhalten,
waren bald von Erfolg gekrönt. Matthias Scheller, ein Ratsmeister,
spendete, wie die Kirchenrechnungen ausweisen, 15 Taler, um die ge-
sammelten Werke von Martin Luther *»zum ahnfangk der leybereygen«*
zu kaufen. Die Grundlage für eine der ältesten evangelischen Kirchen-
bibliotheken in Deutschland war geschaffen – heute die größte ihrer
Art und seit ihrer Gründung stets öffentlich zugänglich.

Die Geschichte

Boetius betrachtete die Bibliothek als eine Einrichtung, die nicht nur den Pfarrern, sondern auch allen interessierten und lesekundigen Laien die Gelegenheit und das Rüstzeug geben sollte, sich mit der neuen Lehre und den anstehenden theologischen Fragen der Zeit auseinanderzusetzen. Die in einem offenen Brief von 1561 geäußerte Bitte um weitere Spenden, »*ist demnach an euch lieben christen unser bitt … ir wollet zu solchen garselig notigen werck zu erkeufung der bücher in die angefangene liberey eine milde steuer und hülff … geben*«, trug wesentlich dazu bei, die Bestände in den folgenden Jahrzehnten zu erweitern. Daneben war ihm daran gelegen, seiner Gemeinde die Bedeutung einer Bibliothek eindrücklich zu erläutern: »*Zur ehre unsers herrn Jhesu christi zu erhaltunge und ausbreytunge seines heyligen evangelii*«. Bei der Auswahl der Bücher folgte er Luthers Aufforderung, neben theologischen Werken und Büchern zum Erlernen der alten Sprachen sämtliche Wissenschaften zu sammeln, zumal »*die Chronicken und Historien … denn die selben wunderbar nütz sind, der wellt lauff zu erkennen und zu regiren*«. Eine erste größere Schenkung mit über einhundert Bänden erfolgte 1578 durch **Georg von Selmenitz** (1509–1578). Der Patrizier und Pfänner hatte von seiner Mutter Felicitas von Selmenitz (1488–1558), eine der ersten Lutheranerinnen in Halle, die Familienbibliothek geerbt und in den Folgejahren erweitert. Mit den darin enthaltenen **Erstausgaben der vollständigen Bibelübersetzung Luthers** aus den Jahren 1534 und 1541 verfügt die Bibliothek über einen besonderen erhaltenswerten Schatz: Sie enthalten eigenhändige Einträge des Reformators auf den Titelblättern nebst einer Widmung an die Patin seiner Kinder. Durch die Übernahme der Selmenitz'schen Sammlung erweiterten sich die bisher von Boetius erworbenen Bestände an reformatorischen Flugschriften wesentlich.

Als nach einigen Jahrzehnten der fensterlose Raum über der Sakristei in der Kirche weiteren Büchern keinen Platz mehr bot, gelang es dem seit 1580 als Oberpfarrer und Superintendent tätigen **Johannes Olearius** (1546–1623), mit finanzieller Hilfe des Rates ein Bibliotheks-

Bibel von 1534, Titelblatt mit eigenhändiger Widmung Martin Luthers ▶

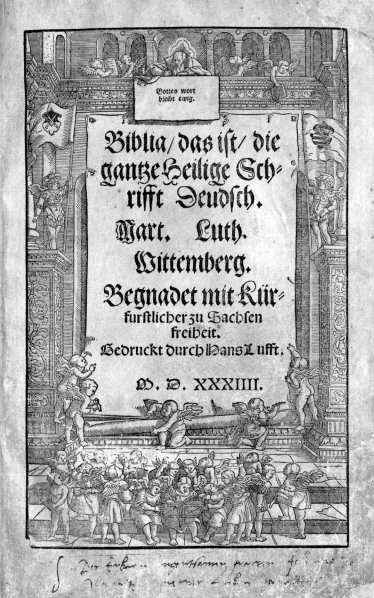

Gottes wort
bleibt ewig.

Biblia / das ist / die gantze Heilige Schrifft Deudsch.

Mart. Luth.

Wittemberg.

Begnadet mit Kür=
furstlicher zu Sachsen
freiheit.
Gedruckt durch Hans Lufft.

M. D. XXXIIII.

gebäude am Marktplatz erbauen zu lassen. Nun wurde vom Kirchen-kollegium – zuvor hatte der jeweilige Oberpfarrer die Bibliothek ver-waltet – ein besoldeter Bibliothekar angestellt, dessen Nachfolger bis in die Gegenwart lückenlos zu verfolgen sind. Dass die Marienbiblio-thek über die Hälfte ihres Bestandes dem Gemeinsinn der halleschen Bürger verdankt, beweist die Schenkung des Rates im Jahre 1616. Die-ser hatte für 4.200 Gulden die 3.300 Bände umfassende Bibliothek des Brandenburgischen Kanzlers **Lambert Distelmeyer** (1522–1588) von dessen Erben, den Grafen von Lynar, erworben. Die Bücher, sämtlich in Schweinsleder oder Pergament gebunden und mit dem Wappen-Supralibros der Grafen von Lynar geschmückt, wurden in den vor-handenen Bestand eingeordnet, nach Theologie, Jura und Geschichte getrennt. Kleinere Schenkungen erfolgten noch bis Mitte des 19. Jahr-hunderts, die bedeutendsten erhielt die Bibliothek 1682 vom Adjunk-ten der Marktkirche **Johannes Müller** (gest. 1682), 1714 vom Rats-meister **Andreas Ockel** (1658–1718), 1759 vom Ratsmeister **Johann Wilhelm Loeper** (1701–1776) und 1851 vom halleschen Buchhändler und Verleger **Gustav Schwetzschke** (1804–1881), der darüber hinaus den ersten Inkunabelkatalog verfasste. Schließlich finanzierte der verdienstvolle Kaufmann und Stadtverordnete **Matthias Ludwig Wucherer** (1790–1861) die von 1858 bis 1885 herausgegebene **Händel-Gesamtausgabe**.

Der Umstand, dass 1619 in 5.000 Bücher das von dem Leipziger Kup-ferstecher Conrad Grahle gefertigte Exlibris – eine thronende Madon-na mit Kind über dem Stadtwappen mit der Umschrift SIGNETVM ECCLESIAE MARIANAE HALENSIS – eingeklebt wurde, lässt auf die Anzahl der Bücher in jenen Jahren schließen.

Eine Instruktion regelte die Benutzung und die Öffnungszeiten der Bibliothek. In der ältesten überlieferten Instruktion von 1717 heißt es über die Pflichten des Bibliothekars: »*Hat derselbe gleichwie von seinen Antecessoribus geschehen, Wöchentl. so wohl Winters- als Sommers-Zeit 2 Tage, nemlich Dienstags und Donnerstags von 2 bis 4 Uhr auf der Biblio-thec sich einzufinden, solche offen zuhalten, und einen jeden den freyen zutritt daselbst zuverstatten, auch, da einer oder der andere ein Buch zusehen verlangen sollte, Ihme solches auszusuchen und vor zulegen.*

Pſalteriũ
DAVIDIS
IVXTA TRANSLATIONEM VETEREM,
ALICVBI TAMEN EMENDATAM ET DECLARA-
tam, & accuratius diſtinctam iuxta Ebraicā Veritatem,
additis etiam ſingulorum Pſalmorum breuibus Argumentis.

1565.

Cum Priuilegio Cæſareæ Maieſtatis

AD ANNOS XV.

Da auch ietzuweilen geschieht, daß frembde anhero kommen, und die Bibliothec zusehen verlangen, muß derselbe sich willig finden laßen, solche Personen daselbst herum zuführen, und Ihnen, was Er am remarquablessen zu seyn vermeinet, zuzeigen«. Auch wurde vom Kirchenkollegium darauf geachtet, dass »nicht schlechte und gemeine, sondern vielmehr nützliche und zum Splendeur der Bibliothec gereichender Bücher gekauft werden«.

Der bedeutendste Bibliothekar der Marienbibliothek im 17. Jahrhundert, **Johann Caesar** (um 1612–1690), übte sein Amt von 1641 bis 1687 aus. Ihn rühmte der Chronist **Johann Christoph von Dreyhaupt** (1699–1768) in seiner zweibändigen Chronik der Stadt Halle und des umliegenden Saalkreises als »berühmten Astronomus, von dem die Astronomischen Instrumente auf der Bibliothec herkommen«. Diese haben, außer einem Himmelsglobus von 1602, die Zeitläufe nicht überstanden.

Die Bedeutung der Marienbibliothek als wissenschaftliche Bibliothek unterstreicht das Kurfürstliche Privileg aus dem Jahr 1697 für die neu gegründete Universität, in dem zu lesen ist: »Denen Membris Academicis, die sich haben immatriculiren lassen, soll frey stehen die Bibliothecam publicam der Marien-Kirche zu besuchen, und sollen ihnen die Bücher, darin sie etwas nachlesen wollen, nach Verlangen vorgeleget und dazu gewisse Tage und Stunden bestimmt werden.« Noch 1788 wird in einer historisch-topographischen Beschreibung eingeschätzt: »Weit ansehnlicher als der Büchervorrath der Universitätsbibliothek ist die Marienbibliothek, die schon seit 1609 in einem dazu errichteten Gebäude aufgestellt ist.« Zu dieser Zeit war der Bestand bereits auf mehr als 12.000 Bände angewachsen.

Seit dem Amtsantritt des Pfänners und Kirchenvorstehers **Johann Melchior Hoffmann** (1637–1708) als Bibliothekar 1687 wurden bis in die Mitte des 19. Jahrhunderts hinein die Bibliothekare immer aus dem Kreis des Kirchenkollegiums der Marktkirche gewählt. Ab 1754 begann mit dem Professor der Philosophie **Johann Friedrich Stiebritz** (1707–1772) eine Periode von rund einhundert Jahren, in der nur Universitätsprofessoren das Amt ausübten. Sie verzichteten auf eine Besoldung, honorierte doch ein Legat ihr Amt sehr reichlich. 1843

Spiegel der Orgelmacher vñ Organisten allen Stifften vñ kirchē so Orgel haltē oder machē laſſen hochnützlich. durch den hochbreümpten vñ kunſtreichen Meyſter Arnolt Schlicken Pfaltzgrauiſchen Organiſte artlich verfaſzt. vñ vſz Römiſcher kaiſerlicher maieſtat ſonder löblicher beſreyhūg vñ begnadūg auffgericht vñ auſzgange.

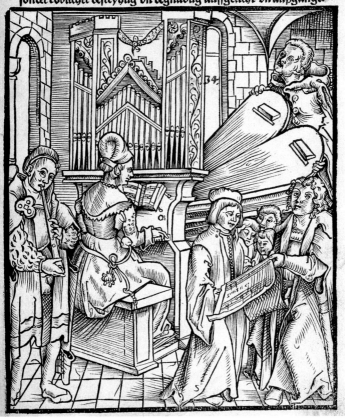

▲ Arnolt Schlick, »Spiegel der Orgelmacher«,
Speyer 1511, Titelblatt

wurde schließlich mit einem neuen Regulativ die Verwaltung der Bibliothek reformiert und modernisiert. Den erhöhten Ansprüchen an eine öffentliche Bibliothek wurde mit den geschaffenen Stellen eines Bibliotheksleiters, eines Bibliothekssekretärs und eines Bibliotheksdieners Rechnung getragen, deren Gehälter jährlich 100, 50 und 10 Taler betrugen. Erstmalig setzte man einen jährlichen Fonds von 150 Talern zum Ankauf von Literatur fest, und gleichzeitig begann man, nur noch theologische Literatur und preußische, d.h. Stadt-, Regional- und Landesgeschichte zu erwerben. Der Bibliothekssekretär **Karl Knauth** (1810–1885) fertigte in der Folgezeit einen neuen Standortkatalog und einen verbesserten alphabetischen Katalog an. Mit **Carl Wendel** (1874–1951), Direktor der Universitätsbibliothek, verwaltete ab 1906 ein wissenschaftlich ausgebildeter Bibliothekar die historischen Bestände. In der Diskussion über die Gründung einer halleschen Stadtbibliothek bot die Kirchengemeinde 1913 der Stadt die Bestände an. Die Gemeinde erhoffte sich von einem Verkauf nicht nur die notwendigen finanziellen Mittel, sondern auch den Raum für die Errichtung eines Gemeindehauses. Die Höhe des geforderten Kaufpreises und die Folgen des Ersten Weltkrieges verhinderten den Verkauf. Als es Ende der zwanziger Jahre auf Betreiben der Stadt noch einmal zu Verhandlungen kam, war die Gemeinde nicht mehr bereit, ihr kulturelles und geistiges Erbe zu veräußern. Ganz allmählich wurde die Sammeltätigkeit eingestellt.

Der Zweite Weltkrieg verschonte das Gebäude und die Bestände. Die ausgelagerten 21 Kisten mit den wertvollsten Urkunden, Handschriften und Inkunabeln kehrten schon kurz nach Kriegsende wohlbehalten aus dem Tresor der Mitteldeutschen Landesbank zurück. In der DDR führte die Bibliothek, geschützt und begünstigt durch die Lage des Gebäudes im Hinterhof der Pfarrhäuser, ein Schattendasein und fiel in eine Art »Dornröschenschlaf«. Nur wenige Nutzer fanden den Weg zu ihren Schätzen. Pfarrer **Horst Koehn** (1915–1992), der sich seit Anfang der siebziger Jahre um den Erhalt der Bibliothek bemühte, ist es zu verdanken, dass die Marienbibliothek über die Jahre der Wende mit all ihren Unwägbarkeiten erhalten blieb. Auch die Zweifel innerhalb der Gemeinde über die Notwendigkeit einer so umfangrei-

chen Büchersammlung, deren Besitz mit erheblichen finanziellen Aufwendungen verbunden war, konnten zerstreut werden.

Eine Kuriosität befand sich ab 1663 im Bibliothekssaal: eine **Ganzkörperfigur von Martin Luther** unter Verwendung seiner überlieferten Totenmaske und der Abformung seiner Hände. Der Bibliothekssekretär **Wilhelm Jahn** (1839–1890) schrieb darüber nach dem Umzug in das neu erbaute Bibliotheksgebäude im April 1889 in der Saale-Zeitung: »Am Marktplatze steht ein altes Haus und an dem verhängten Mittelfenster des ersten Stockwerks saß noch vor kurzem ein alter Mann mit ehrfurchtgebietenden Zügen. Seine Hände ruhten auf der grünen Decke des vor ihm stehenden Tisches und zwischen ihnen lag eine alte Bibel in Folio. Sein Antlitz mit der tiefen Stirnfalte erschien in der letzten Zeit ernster als gewöhnlich; denn ihm sowohl wie allen seinen weit jüngeren Hausgenossen war gekündigt worden, und wenn auch die andere Stätte, die man ihm bereitet hat, neu ist und sauber – im Hinblick auf den Umstand, daß er seine bisherige Wohnung beinahe seit dreihundert Jahren inne hatte, wird, bei seinem Scheiden aus derselben, auch manches andere Herz das Gefühl theilnehmenden Bedauerns nicht ganz unterdrücken können. Das alte Haus ist die Marienbibliothek und der alte Herr heißt Doktor Martin Luther.« Die nächsten Jahre verbrachte die Figur in der Sakristei. Heute sind nur noch die Totenmaske und die Abformung der Hände in einem kleinen speziell eingerichteten Raum der Kirche zu besichtigen.

Die Gebäude

Das 1607 begonnene und 1612 fertiggestellte Gebäude war bis zu seinem Abriss im Jahre 1890 die Heimstatt der Marienbibliothek. Alte Ansichten zeigen neben der Marktkirche das dreistöckige Renaissancegebäude, dessen steiles Satteldach mit den drei Zwerchhäusern dem Marktplatz zugewandt war. Das Renaissanceportal mit zwei Doppelsäulen ermöglichte den Zugang zum Erdgeschoss mit seinen Läden und einer Konventstube für das Kirchenkollegium. Im ersten Stockwerk war in einem gewölbten Saal die Bibliothek untergebracht, welche nur über den an der Hofseite angebauten Treppenturm erreichbar war. Der Kernbestand der Bücher, der sogenannte »corpus«,

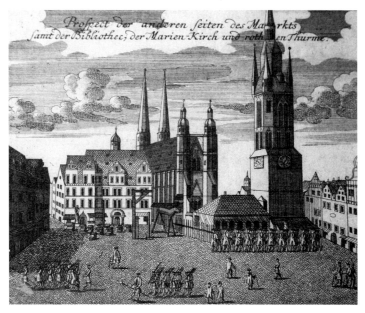

▲ *Altes Gebäude der Marienbibliothek, links neben der Kirche,*
Kupferstich von Johann Baptist Homann, um 1724 (Ausschnitt)

stand in einfachen Holzregalen; die Sondersammlungen in eigens
dafür angefertigten vergitterten Schränken, auf denen ein Bildnis an
den jeweiligen Spender erinnerte. Das zweite Geschoss bewohnte der
Oberpfarrer. Die Baukosten in Höhe von 13.500 Gulden, eine für die
damalige Zeit stattliche Summe, hatte der Rat als Darlehen zur Ver-
fügung gestellt, das die Kirchengemeinde trotz des Dreißigjährigen
Krieges bis 1641 zurückzahlte.

Das heutige Gebäude der Marienbibliothek, ein heller Klinkerbau,
wurde zusammen mit den drei neuen Pfarrhäusern in den Jahren
1887/88 nach Plänen des Architekten **Friedrich Kallmeyer** errichtet.
Im Erdgeschoss ist im ehemaligen Sitzungszimmer das Pfarrarchiv
untergebracht, die gegenüberliegende, ehemals als Winterkirche ver-

wendete Gertraudenkapelle wird als Gemeinderaum genutzt. Im ersten Stockwerk erlauben hohe Rundbogenfenster zwar das Eindringen von Tageslicht, ihre Lage an der Nordseite des Gebäudes verhindert jedoch, dass die Bücher durch direkte Sonneneinstrahlung Schaden nehmen. An den hölzernen Regalwangen angebrachte Eisenroste teilen den hohen Magazinsaal in drei Etagen und sorgen für eine gute Durchlüftung des Raumes. Zwei Arbeitsräume in der halbkreisförmigen Apsis an der Westseite des Gebäudes stehen dem Bibliothekar und den Nutzern zur Verfügung. Dieser in seiner Entstehungszeit moderne und bis heute zweckmäßige Bau hat augenscheinlich sein Vorbild in dem zehn Jahre zuvor errichteten Neubau der Universitäts- und Landesbibliothek Halle.

Die Sondersammlungen

Von Beginn an bis in das 19. Jahrhundert hinein bedachten Bürger und Gelehrte der Stadt und Universität die Bibliothek mit Geld- und Bücherspenden. Man empfand es als löbliches, ehrenwertes und gottgefälliges Werk, der ehrwürdigen Kirchenbibliothek einzelne Bücher oder die eigene kleine Familien- bzw. Gelehrtenbibliothek zu überlassen. War dies mangels eigener Bücher nicht möglich, so stiftete man der Kirchengemeinde ein Legat, von dessen Erlösen der Bestand erweitert oder die Besoldung der Bibliothekare gesichert werden sollte. Auf diese Art und Weise kam die Bibliothek in den Besitz von vier großen Gelehrtenbibliotheken des 17. und 18. Jahrhunderts sowie zu einer Pfarrerbibliothek aus dem 19. Jahrhundert. Eine eigene Halensia- und eine Gesangbuchsammlung ergänzen die zusammenhängend aufgestellten Sondersammlungen.

Die älteste geschlossen erhaltene Büchersammlung mit 1.540 Bänden überließ noch zu Lebzeiten der aus Danzig stammende Jurist, Beisitzer und spätere Senior des halleschen Schöppenstuhls **Joachim Oelhafen** (1603–1690). Die Werke namhafter Juristen aus Italien (**Andreas Alciatus**, 1492–1550), Frankreich (**Hugo Donellus**, 1527–1591), Niederlande (**Matthäus Wesenbeck**, 1531–1586), Spanien (**Antonio Gomez**, nach 1500 – vor 1572) und Deutschland (**Ludolph Schrader**,

1531–1589) geben ein eindrückliches Bild europäischer Rechtswissenschaft und Rechtspraxis der frühen Neuzeit. Das gleiche gilt für die ca. 2.000 Bände umfassende Sammlung des juristischen Privatgelehrten **Christian Gottlob Zschackwitz** (1720–1767), deren Spektrum breiter angelegt ist, da ein großer Teil der Bücher von dessen Vater, dem Juristen und Historiker **Johann Ehrenfried Zschackwitz** (1669–1744) stammt. Sie enthält neben historischen und kriegswissenschaftlichen Sammelbänden und Zeitschriften eine große Zahl von landeskundlichen Werken sowie, vereinzelt, numismatische, genealogische und heraldische Drucke. Von dem bedeutenden Professor der Medizin und Leibarzt des preußischen Königs Friedrich Wilhelm I., **Friedrich Hoffmann** (1660–1742), bekannt vor allem wegen der »Hoffmannstropfen«, erhielt die Marienbibliothek 1732 den theologischen Teil seiner Bibliothek. Daneben enthält die Sammlung von 540 Bänden seine eigenen Publikationen und mehrere hundert medizinische Dissertationen. Die größte der Sondersammlungen ist die 3.650 Bände umfassende Bibliothek des halleschen Medizinprofessors **Johann Christlieb Kemme** (1738–1815). Durch seine Schenkung erfuhr der Bestand die bedeutendste Erweiterung an medizinischer Literatur. Zusammen mit den Periodika und den über 1.000 Dissertationen – darunter die vieler hallescher Mediziner, von **Johann Juncker** (1679–1759), **Michael Alberti** (1682–1757), **Andreas Elias Büchner** (1701–1769) bis zu **Johann Christian Reil** (1759–1813) – stehen sie stellvertretend für eine typische Professorenbibliothek der Zeit. Der Schwerpunkt dieser Sammlung liegt, von wenigen älteren Standardwerken abgesehen, auf der Literatur des 18. Jahrhunderts. Zwei frühe, mit anschaulichen Holzschnitten illustrierte Drucke sollen dennoch beispielhaft angeführt werden: das erste vollständige Lehrbuch der menschlichen Anatomie »*De humani corporis fabrica*« in einer 1555 in Basel gedruckten Ausgabe, mit dem **Andreas Vesal** (1514–1564) Berühmtheit erlangte, und »*Chirurgia, das ist handwürckung der wundartzney*« aus dem Jahre 1534, das Hauptwerk des aus Straßburg stammenden Wundarztes **Hieronymus Brunschwygk** (vor 1450–vor 1512), der als erster Chirurg in deutscher Sprache publizierte. Schließlich wurde als letzte große Schenkung die Bibliothek des Oberpfarrers **Karl Christian Leberecht Franke**

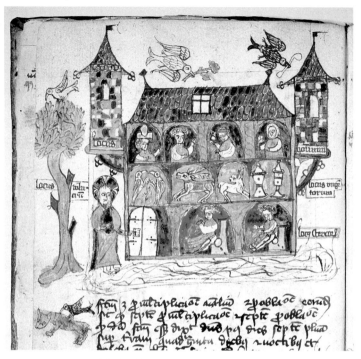

▲ *Armenbibel (Biblia pauperum), Handschrift von 1413, Darstellung der Arche Noah*

(1796–1879) mit ihren ca. 1.200 Büchern, darunter rund 500 Predigten, in die Marienbibliothek eingestellt.

Die **Halensia-Sammlung** enthält 3.500 Titel zur Geschichte der Stadt Halle und ihrer Umgebung. Alle gedruckten und einige frühe handschriftliche Chroniken und Willküren der Stadt, die älteste aus dem Jahr 1428, finden sich ebenso wie die äußerlich unscheinbaren Kleinschriften, zu denen viele anderweitig nicht mehr greifbare Schulprogramme, seltene Personal- und Gelegenheitsschriften gehören. Mehr als 200 Urkunden der vergangenen 700 Jahre, ein umfangreicher Bestand hal-

Folgende Doppelseite: *Blick in das Magazin* ▶▶

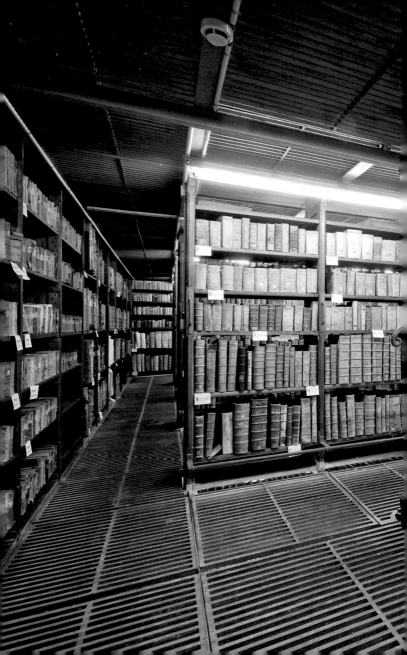

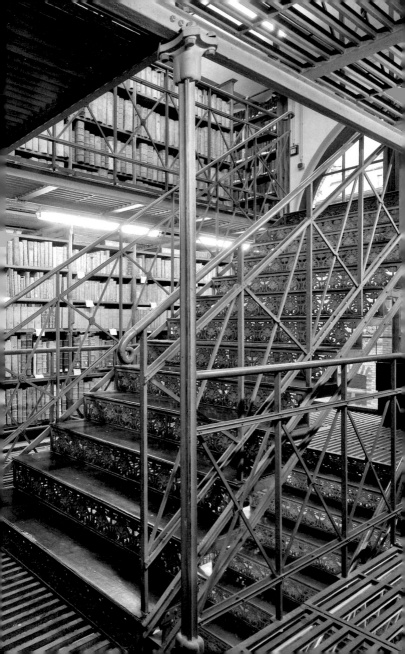

Die hebt an das buch ruth ·
Das erst Capitel ·

Un den tagen eins richters do die richter vor
waren · do ward em hunger in dē land · Dar

▲ *Deutsche Bibel von 1478/78, Bildinitiale*

lescher Zeitungen ab 1729, eine kleine Porträtsammlung hallescher Ge-
lehrter und zwei weitere Sammlungen, Aquarelle des Malers **Albert
Grell** (1814–1891) und Skizzen des Stadtbaumeisters **August Stapel**
(1801–1871), ergänzen die Halensia-Sammlung. In die Zeit vor Ein-
führung der Reformation 1541 in Halle gehört das erste in Halle ge-
druckte Buch, das »*Hallesche Heiltumbuch*«. Das von Kardinal Albrecht in
Auftrag gegebene Werk zeigt auf den ganzseitigen Holzschnitten den
von seinem Vorgänger Erzbischof **Ernst von Sachsen** (1476–1513) und
ihm selbst zusammengetragenen Reliquienschatz, die damals größte
Sammlung ihrer Art im Heiligen Römischen Reich Deutscher Nation.

Die rund 1.500 Gesangbücher aus dem gesamten deutschen Sprachgebiet, Notenmanuskripte, u.a. von dem seit 1774 bis zu seinem Tod in Halle wirkenden **Gottlob Daniel Türk** (1750–1813), und frühe Drucke an Stimmbüchern mitteldeutscher Komponisten wie **Samuel Scheidt** (1587–1654), **Heinrich Schütz** (1585–1672) und **Johann Hermann Schein** (1586–1630), aber auch von **Samuel Capricornus** (1628–1665), **Dietrich Buxtehude** (1637?–1707) und **Johann Rosenmüller** (1619–1684) sind Teil einer bedeutenden hymnologischen Sammlung. Als herausragende Drucke seien stellvertretend genannt: das 1551 von **Johann Walter** (1496–1570) in Wittenberg herausgegebene »*Wittembergisch deudsch Geistlich Gesangbüchlein*« aus dem Besitz des Georg von Selmenitz und die »*Tabulatura nova*« von **Samuel Scheidt**, ein 1624 in Hamburg erschienenes Kompendium für das theoretische und praktische Erlernen des Komponierens. Nicht in diese Sammlung gehörend, doch auf Grund seiner Einmaligkeit an dieser Stelle erwähnenswert, ist der weltweit nur noch in einem weiteren Exemplar vorhandene Druck »*Spiegel der Orgelmacher*«. Dieses 1511 in Speyer erschienene Buch des Heidelberger Komponisten und Hoforganisten **Arnolt Schlick** (um 1455 – um 1525) gilt als das früheste in deutscher Sprache gedruckte Werk über Orgelbau und Orgelspiel.

Kostbarkeiten und Raritäten

Der Kernbestand der Marienbibliothek umfasst wertvolle Handschriften und Drucke, darunter viele bibliophile Kostbarkeiten aus dem 15. bis 18. Jahrhundert. Die Bücher aus vorreformatorischer Zeit, zumeist liturgische Werke und Schriften der Kirchenväter, stammen aus dem Besitz der beiden Vorgängerkirchen der 1554 vollendeten Marktkirche Unser Lieben Frauen, St. Gertruden und St. Marien, darunter ein Teil des Bestandes von 435 Inkunabeln.

Gleich zwei Exemplare eines Frühdruckes kann die Bibliothek ihr Eigen nennen: die bekannte Weltchronik des Humanisten und Chronisten **Hartmann Schedel** (1440–1514) aus dem Jahr 1493, die erste Ausgabe in lateinischer Sprache, durchgehend koloriert, und die zweite Ausgabe, im gleichen Jahr als »*Register Des buchs der Croniken*

haben, wurde 1761 der Bibliothek von einem Nachfahren böhmischer Exulanten geschenkt.

Mit annähernd 700 Drucken ist die Astronomie, diese alte und seit Urzeiten die Menschen faszinierende Wissenschaft, sehr zahlreich vertreten. Das 1540 erschienene Hauptwerk »Astronomicum Caesareum« des Astronomen, Kartographen und Professors für Mathematik in Ingolstadt, **Peter Apian** (1495–1552), ein bis heute in seiner Ausstattung beeindruckendes Werk in Großfolio, ermöglichte ohne aufwendige mathematische Berechnungen die Stellungen der Himmelskörper zueinander und deren Lauf durch übereinandergelegte drehbare Scheiben zu ermitteln. Damit waren neben Astronomen auch Theologen und Mediziner in der Lage, die beliebten Kalender und Prognostika herauszugeben, von denen die Marienbibliothek rund 480, in voluminöse Sammelbände eingebundene Stücke besitzt, ein Bestand, der nicht unbedingt in einer Kirchenbibliothek zu erwarten ist. Weitere Schriften von **Johannes Müller** (gen. Regiomontanus, 1436–1476), **Tycho Brahe** (1546–1601), **Galileo Galilei** (1564–1642) und **Johannes Keplers** (1571–1630) 1609 in Prag erschienenes Hauptwerk »Astronomia nova seu Physicacoelestis tradita commentariis de motibus stellae Martis« runden diesen wissenschaftshistorisch, aber auch sozialgeschichtlich interessanten Bestand ab.

Mit der Entdeckung fremder Erdteile und bisher unbekannter Landstriche erwachte auch das Interesse an deren Beschreibungen. Der weitaus größte Teil dieser etwa 650 Titel stammt aus dem 16. bis 18. Jahrhundert. Die grundlegenden Werke der frühen Kartographie von **Sebastian Münster** (1488–1552) »Cosmographei oder beschreibung aller länder«, Basel 1556, von **Gerhard Mercator** (1512–1594) »Atlas sive cosmographicae medidationes de fabrica mundi et fabricati figura«, Amsterdam 1632 oder von **Abraham Ortelius** (1527–1598) »Theatrum orbis terrarum«, Antwerpen 1684, fehlen ebenso wenig wie die topographischen Werke von **Georg Braun** (1542–1622) und **Franz Hogenberg** (um 1538–1590) »Civitatis orbis terrarum«, Köln 1572 bis 1598, und **Matthäus Merians**, des Frankfurter Druckers, Verlegers und Kupferstechers (1593–1650) siebzehn Bände umfassendes Meisterwerk »Topographia Germaniae«.

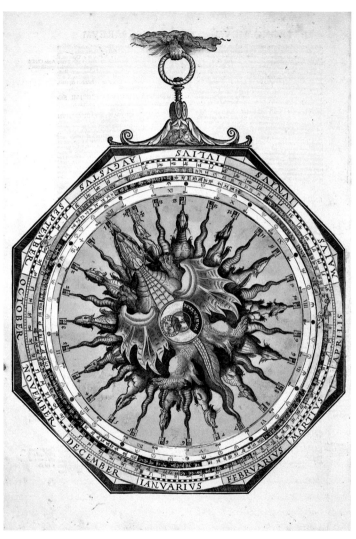

▲ *Peter Apian, »Astronomicum Caesareum«, Ingolstadt 1540,*
drehbare Rechenscheiben

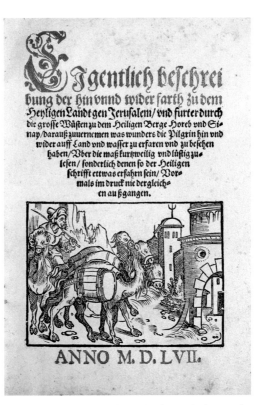

Ⓔigentlich beſchrei
bung der hin vnnd wider farth zu dem
Heyligen Landt gen Jeruſalem/ vnd furter durch
die groſſe Wüſten zu dem Heiligen Berge Horeb vnd Si=
nay/darauß zuuernemen was wunders die Pilgrin hin vnd
wider auff Land vnd waſſer zu erfaren vnd zu beſehen
haben/Vber die maß kurtzweilig vnd luſtig zu=
leſen/ ſonderlich denen ſo der Heiligen
ſchrifft ettwas erfahrn ſein/ Vor=
mals im druck nie dergleich=
en außgangen.

ANNO M. D. LVII.

▲ *Felix Fabri, »Eigentlich beschreibung der hin unnd
wider farth zu dem Heyligen Landt gen Jerusalem«,
[Frankfurt a.M.] 1557, Titelblatt*

Große Faszination übten die Schilderungen von Reisen in ferne Länder
und Kontinente aus, zumal ihre Holzschnitte und Kupferstiche bisher
unbekannte Bewohner und Tiere zur Anschauung brachten. Mit **Sig-
mund von Herbersteins** (1480–1566) »*Moscoviter wunderbare Histori-
en*«, Basel 1567, **Eduard Lopez'** »*Wyrhafftige und eigentliche Beschrey-
bung deß Konigreichs Congo in Africa*«, Frankfurt 1597, und **Engelbert
Kaempfers** (1651–1716) »*Geschichte und Beschreibung von Japan*«,

24

▲ *Johann Jacob Huggelin, »Von heilsamen Bädern des Teutschenlands«, Mühlhausen/Elsass 1559, Titelblatt*

Lemgo 1777–1779, seien nur drei genannt. Herberstein, ein Diplomat, liefert erstmalig in seinem Buch Informationen zur systematischen Landeskunde Russlands. Kaempfer, der sich zwei Jahre in Japan aufgehalten hatte, prägte mit diesem grundlegenden Werk das Japanbild des 18. Jahrhunderts. Geradezu vorbildhaft für heutige Reisebeschreibungen ist **Martin Zeillers** (1589–1661) *»Itinerarium Germaniae novantiquae. Teutsches Reyßbuch durch Hoch- und Nider-Teutschland«*,

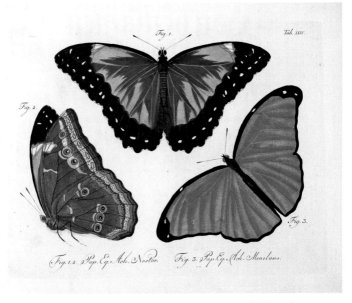

▲ *Carl Gustav Jablonsky und Johann Friedrich Wilhelm Herbst,*
»Natursystem aller bekannten in- und ausländischen Insekten«,
Berlin 1783–1806, Kupfertafel mit Schmetterlingen

Frankfurt a. M. 1640, anzusehen, das erstmalig mit praktischen Reise-
tipps ausgestattete Werk des Ulmer Polyhistors. Von den im späten
18. Jahrhundert erschienenen beliebten mehrbändigen Reisesamm-
lungen sei nur das *»Magazin von merkwürdigen neuen Reisebeschrei-*
bungen, aus fremden Sprachen übersetzt und mit erläuternden Anmer-
kungen begleitet«, Berlin 1790–1800, in 21 Bänden angeführt.

Erst im 16. Jahrhundert wurde in den medizinischen Kräuterbüchern
Wert auf eine genaue Abbildung und Beschreibung der Pflanzen und
ihrer Heilwirkung gelegt. Dies belegen die Werke von zwei der bedeu-
tendsten Botaniker ihrer Zeit, **Hieronymus Bock** (1498–1554) mit
seinem *»Kreutterbuch«*, Straßburg 1556, und **Otto Brunfels** (um 1488
bis 1534) mit *»Herbarum vivae eicones«*, Straßburg 1532. »Florilegium –

26

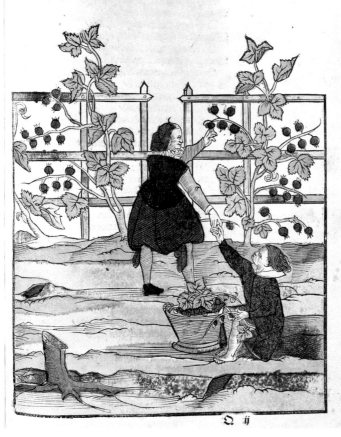

▲ *Ulrich Völler von Gellhausen, »Florilegium«, Frankfurt a. M. 1616,
Darstellung von Johannis-Träublein*

N. 188

*Das ist ein Blumen-Buch, darinnen allerhand Blümlein gantz artig mit leb-
haften Farben beschrieben sind«* ist dagegen kein wissenschaftliches
Werk. **Moses Weixner** (gest. 1638), ein Frankfurter Verleger und Maler,
hat es 1616 mit kolorierten Holzschnitten und von **Ulrich Völler von
Gellhausen** in Reime gefassten Texten herausgegeben.

Aus den Naturwissenschaften, der Mathematik und der Technik
besitzt die Marienbibliothek vergleichsweise wenig einschlägige Lite-
ratur. Drei von ihrer Ausstattung her attraktive Werke seien dennoch
zum Abschluss genannt: die mit zum Teil ganzseitigen farbigen Holz-
schnitten von Vögeln, Fischen und vierfüßigen Tieren in deutscher
Sprache erschienenen Schriften *»Das Vogelbuch«*, *»Das Thierbuch«* und
»Das Fischbuch« des großen Schweizer Naturforschers und Polyhistors
Conrad Gesner (1516–1565) aus den Jahren 1557 bzw. 1563, das Werk
»Experimenta nova Magdeburgica de vacuo spatio«, Amsterdam 1672,
des Naturforschers und Magdeburger Bürgermeisters **Otto von Gue-
ricke** (1602–1686) über seine Experimente mit den Magdeburger
Halbkugeln, womit er die Existenz des Vakuums nachweisen konnte,
und Augustino Ramellis *»Schatzkammer Mechanischer Künste«*,
welches 1620 in Leipzig erstmalig in deutscher Übersetzung erschien
und sich durch mehr als einhundert ganzseitige Kupferstiche aus-
zeichnet.

Die Bibliothek heute

Die Marienbibliothek in kirchlicher Trägerschaft ist heute eine wissen-
schaftliche Bibliothek mit abgeschlossenem Altbestand, der nur vor
Ort eingesehen werden kann (Präsenzbibliothek). Der Benutzer findet
einen alphabetischen Band- und Zettelkatalog für die etwa 27.000
Bücher und 3.000 Kleinschriften, aber keinen Sachkatalog vor. Seit
1999 werden die Bestände im Gemeinsamen Bibliotheksverbund
(GBV) katalogisiert und sind damit im Internet zugänglich. Zwei
Arbeitsräume mit insgesamt acht Plätzen stehen zur Verfügung. Der
Nutzerkreis setzt sich vor allem aus Historikern der Natur- und Gesell-
schaftswissenschaften, aus Theologen und Geisteswissenschaftlern
zusammen. Den Hymnologen bieten die rund 8.000 Gesangbücher

◀ *Agostino Ramelli, »Schatzkammer Mechanischer Künste«,
Leipzig 1620, Darstellung eines Bücherrades*

ein umfangreiches Betätigungsfeld. Auch Denkmalpfleger, Heimat- und Familienforscher finden den Weg in die Marienbibliothek. Der einzigartige Altbestand gewährleistet, dass ihr nicht nur von Lehrenden und Lernenden, Forschern, Doktoranden und Studenten aus der Region, sondern auch weit darüber hinaus Beachtung geschenkt wird.

Der Freundeskreis

Der Freundeskreis wurde 1991 als gemeinnütziger Verein gegründet und zählt heute rund 130 Mitglieder aus ganz Deutschland. Die Beiträge, eingeworbene Spenden und Zuschüsse ermöglichen die Restaurierung und Sicherung des historischen Buchbestandes. Aus diesen Mitteln konnte in den Jahren 2006/07 auch der Einbau einer modernen Brandmelde- und INERGEN-Gaslöschanlage finanziert werden. Durch Führungen, in Vorträgen und Publikationen werden einer interessierten Öffentlichkeit die Geschichte der Bibliothek und ihre Schätze nahegebracht. Liebhaber alter Bibliotheken und Bücher können durch eine Mitgliedschaft oder eine Spende zum Erhalt und zur Pflege dieser außergewöhnlichen Sammlung beitragen.

Die Marienbibliothek in Halle (Saale)
Bundesland Sachsen-Anhalt
An der Marienkirche 1, 06108 Halle (Saale)
Tel. 0345/5170893 · Fax 0345/5170894
E-Mail: marienbibliothek@gast.uni-halle.de
Öffnungszeiten: Mo und Do 14–17 Uhr
Führungen nach Vereinbarung

Herausgegeben vom
Freundeskreis der Marienbibliothek zu Halle e.V.
An der Marienkirche 1, 06108 Halle (Saale)
Tel. 0345/5170893 · E-Mail: marienbibliothek@gast.uni-halle.de

Aufnahmen: Reinhard Hentze, Halle (Saale). – Seite 12: Volker Hofmann.
Druck: F&W Mediencenter, Kienberg

Titelbild: *Gebäude der Marienbibliothek*
Rückseite: *Erschaffung Evas, Schedelsche Weltchronik, Nürnberg 1493*

Weiterführende Literatur

450 Jahre Marienbibliothek zu Halle an der Saale – Kostbarkeiten und Raritäten einer alten Büchersammlung, hrsg. von Heinrich L. Nickel, Halle (Saale) 2002.

Dreyhaupt, Johann Christoph von: Pagvs Neletici et Nvdzici, Oder Ausführliche diplomatisch-historische Beschreibung des … Saal-Creyses, Und … der Städte Halle, Neumarckt, Glaucha, Wettin … 2. T., Halle 1750, S. 217–220.

Jahn, Wilhelm: Die Marienbibliothek, Teil I–V. In: Saale-Zeitung vom 16. April 1889ff.

Juntke, Fritz: Die Marienbibliothek zu Halle an der Saale im 16. und Anfang des 17. Jahrhunderts. In: Börsenblatt für den deutschen Buchhandel – Frankfurter Ausgabe – 25 (1969), Nr. 25, 28. März, S. 671–702.

Juntke, Fritz: Über die Marienbibliothek in Halle. In: Marginalien – Zeitschrift für Buchkunst und Bibliographie 56 (1974), S. 21–43.

Juntke, Fritz: Die Inkunabeln der Marienbibliothek zu Halle an der Saale. Geschichte und Katalog, (Beiträge zur Inkunabelkunde, Dritte Folge (5)), Berlin 1974.

Knauth, Karl: Mittheilungen über die Marien-Bibliothek zu Halle. In: Serapeum – Zeitschrift für Bibliothekswissenschaft, Handschriftenkunde und ältere Litteratur 24 (1847), S. 369–376.

Luther und Halle. Kabinettausstellung der Marienbibliothek und der Franckeschen Stiftungen zu Halle im Luthergedenkjahr 1996, (Katalog der Franckeschen Stiftungen (3)), Halle (Saale) 1996.

Die Marienbibliothek zu Halle. Kostbarkeiten und Raritäten einer alten Büchersammlung, hrsg. von Heinrich L. Nickel, [H. 1] und H. 2, Halle (Saale) 1995/98.

Richter, Ulrich: Der Himmelsglobus des Willem Janszoon Blaeu in der Marienbibliothek zu Halle, Halle (Saale) 2007.

Stiebritz, Johann Friedrich: Johann Christoph von Dreyhaupt … Pagvs Neletici … in einen Auszug gebracht, verbessert, bis auf unsere Zeit fortgesetzt. 2. T., Halle 1773, S. 284–296.

Weißenborn, Bernhard: Geschichte der Marienbibliothek in Halle/Saale. Maschinenschriftl. Manuskript 1952.

Exlibris Marienbibliothek

DKV-KUNSTFÜHRER NR. 657
Erste Auflage 2009 · ISBN 978-3-422-02198-3
© Deutscher Kunstverlag GmbH Berlin München
Nymphenburger Straße 90e · 80636 München
www.dkv-kunstfuehrer.de